美術家傳記叢書Ⅱ ｜ 歷史‧榮光‧名作系列

吳超群

〈古堡憶舊〉

林明賢 著

臺南市政府文化局 ｜ 策劃　　藝術家出版社 ｜ 執行編輯

名家輩出・榮光傳世

隨著原臺南縣市合併升格為直轄市,臺南市美術館籌備委員會也在二〇一一年正式成立;這是清德主持市政宣示建構「文化首都」的一項具體行動,也是回應臺南地區藝文界先輩長期以來呼籲成立美術館的積極作為。

面對臺灣已有多座現代美術館的事實,臺南市美術館如何凸顯自我優勢,與這些經營有年的美術館齊驅並駕,甚至超越巔峰?所有的籌備委員一致認為:臺南自古以來為全臺首府,必須將人材薈萃、名家輩出的歷史優勢澈底發揮;《歷史・榮光・名作》系列叢書的出版,正是這個考量下的產物。

去年本系列出版第一套十二冊,計含:林朝英、林覺、潘春源、小早川篤四郎、陳澄波、陳玉峰、郭柏川、廖繼春、顏水龍、薛萬棟、蔡草如、陳英傑等人,問世以後,備受各方讚美與肯定。今年繼續推出第二系列,同樣是挑選臺南具代表性的先輩畫家十二人,分別是:謝琯樵、葉王、何金龍、朱玖瑩、林玉山、劉啟祥、蒲添生、潘麗水、曾培堯、翁崑德、張雲駒、吳超群等。光從這份名單,就可窺見臺南在臺灣美術史上的重要地位與豐富性;也期待這些藝術家的研究、出版,能成為市民美育最基本的教材,更成為奠定臺南美術未來持續發展最重要的基石。

感謝為這套叢書盡心調查、撰述的所有學者、研究者,更感謝所有藝術家家屬的全力配合、支持,也肯定本府文化局、美術館籌備處相關同仁和出版社的費心盡力。期待這套叢書能持續下去,讓更多的市民瞭解臺南這個城市過去曾經有過的歷史榮光與傳世名作,也驗證臺南市美術館作為「福爾摩沙最美麗的珍珠」,斯言不虛。

臺南市市長 賴清德

綻放臺南美術榮光

有人說，美術是最神祕、最直觀的藝術類別。它不像文學訴諸語言，沒有音樂飛揚的旋律，也無法如舞蹈般盡情展現肢體，然而正是如此寧靜的畫面，卻蘊藏了超乎吾人想像的啟示和力量；它可能隱喻了歷史上的傳奇故事，留下了史冊中的關鍵紀實，或者是無心插柳的創新，殫精竭慮的巧思，千百年來，這些優秀的美術作品並沒有隨著歲月的累積而塵埃漫漫，它們深藏的劃時代意義不言而喻，並且隨著時空變遷在文明長河裡光彩自現，深邃動人。

臺南是充滿人文藝術氛圍的文化古都，各具特色的歷史陳跡固然引人入勝，然而，除此之外，不同時期不同階段的藝術發展、前輩名家更是古都風采煥發的重要因素。回顧過往，清領時期林覺逸筆草草的水墨畫作、葉王被譽為「臺灣絕技」的交趾陶創作，日治時期郭柏川捨形取意的油畫、林玉山典雅麗緻的膠彩畫，潘春源、潘麗水父子細膩生動的民俗畫作，顏水龍、陳玉峰、張雲駒、吳超群……，這些名字不僅是臺南文化底蘊的築基，更是臺南、臺灣美術與時俱進、百花齊放的見證。

我們不禁要問，是什麼樣的人生經驗，什麼樣的成長歷程，才能揮灑如此斑斕的彩筆，成就如此不凡的藝術境界？《歷史‧榮光‧名作》美術家叢書系列，即是為了讓社會大眾更進一步了解這些大臺南地區成就斐然的前輩藝術家，他們用生命為墨揮灑的曠世名作，究竟蘊藏了怎樣的人生故事，怎樣的藝術理念？本期接續第一期專輯，以學術為基底，大眾化為訴求，邀請國內知名藝術史家執筆，深入淺出的介紹本市歷來知名藝術家及其作品，盼能重新綻放不朽榮光。

臺南市美術館仍處於籌備階段，我們推動臺南美術發展，建構臺南美術史完整脈絡的的決心和努力亦絲毫不敢停歇，除了館舍硬體規劃、館藏充實持續進行外，《歷史‧榮光‧名作》這套叢書長時間、大規模的地方美術史回溯，更代表了臺南市美術館軟硬體均衡發展的籌設方向與企圖。縣市合併後，各界對於「文化首都」的文化事務始終抱持著高度期待，捨棄了短暫的煙火、譁眾的活動，我們在地深耕、傳承創新的腳步，仍在豪邁展開。

臺南市政府文化局長 葉澤山

目　錄

歷史‧榮光‧名作系列 II

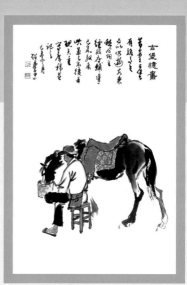

古堡憶舊　1979年

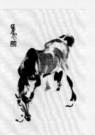

百戰歸來
1951-60年

鞍韉初罷
1951-60年

雲山蒼蒼　1941-50年

1941-50　　　　　　1951-60　　　　　　1961-70

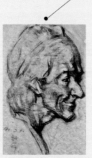

伏爾泰　1952年

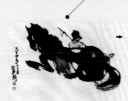

憩　1975年

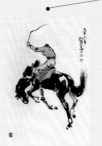

不馴　1977年

萬里雄風　1983年

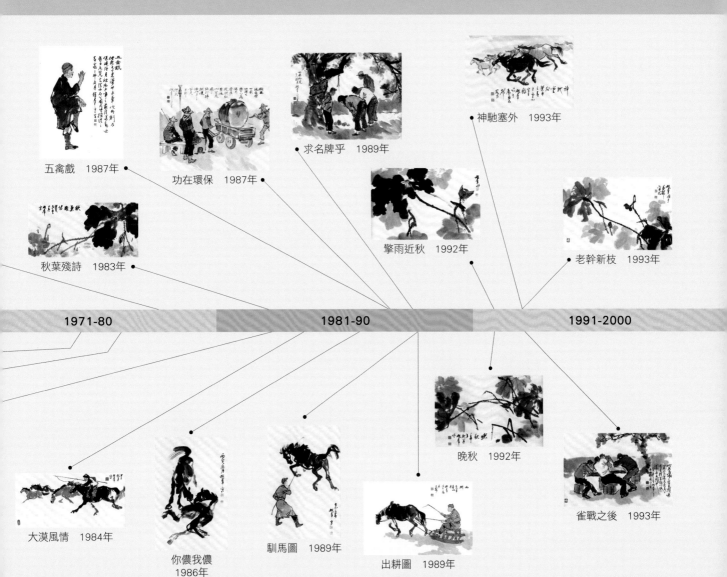

五禽戲 1987年

功在環保 1987年

求名牌乎 1989年

神馳塞外 1993年

秋葉殘詩 1983年

擎雨近秋 1992年

老幹新枝 1993年

1971-80

1981-90

1991-2000

晚秋 1992年

大漠風情 1984年

你儂我儂 1986年

馴馬圖 1989年

出耕圖 1989年

雀戰之後 1993年

1.

吳超群名作——
〈古堡憶舊〉

吳超群

古堡憶舊

1979　彩墨
68.8×42.2cm
國立臺灣美術館典藏

款識：古堡憶舊，昔安平古堡有駿馬三匹以供遊客乘租，今飼主經政府輔導已成股商，
此景已不復再現矣，重寫舊稿並記之，已未冬月超群寫。

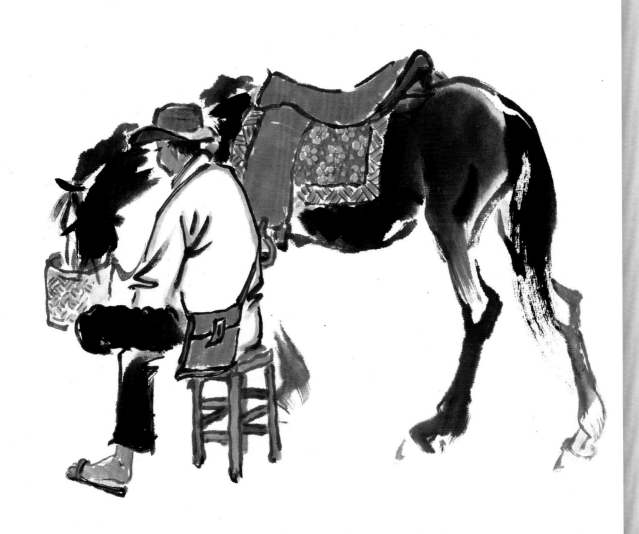

時代牽引・卜居安平

環境與人的關係密切，甚至可以改變、影響一個人的一生，因此環境也是影響藝術家創作的重要因素之一，法國哲學家丹納（Aiuppolyte Adolphe Taine, 1828-1893）認為藝術的產生大抵取決於三個因素，即「種族」、「環境」、「時代」。「種族」是指先天、生理、遺傳的因素，因民族的不同而不同，是「內在」的，是一種天性；「環境」包括自然環境和社會環境，是「外在」的，是風俗習慣與時代精神；「時代」是特定時代的文化積累和精神趨向，是「後天動量」[1]，所以藝術家除承接內在「種族」基因外，也受「時代」與「環境」的影響，畫家吳超群自不例外。

吳超群因戰亂隨著政局的改變與時代的變遷來到臺灣，定居臺南安平，臺南的自然環境與人文環境便成為影響其藝術發展的重要「外在」因素，他在此生活近五十年，其一生的努力與成就均與臺南有著密切關係。臺南自明鄭以來，即為臺灣首善之區，向有府城、古都之稱，歷史的遺跡、人物的傳承，積累幾百年的文化涵養，人文薈萃，日治時期又融入西方現代化的發展，在藝術方面的發展早已奠下深厚的基礎，是臺灣美術發展重要代表城市。

戰後以來，臺南在地藝術愛好者為建立彼此在藝術上的交流與學習，在畫家郭柏川的號召下成立了「臺南美術研究會」（簡稱「南美會」）。吳超

吳超群尊容照片。

1 李醒塵，《西方美學史教程》，臺北，淑馨出版社，1996.10，頁488-491。

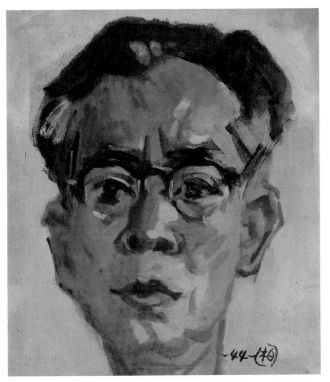

群因醉心於藝術創作，為能在傳統水墨畫方面有所創新，思考將寫生觀察與水墨畫融合，從而向郭柏川學習素描，並融入臺南的藝文界活動，如「南美會」與「億載畫會」等，吳超群繪畫風格的形成，就在臺南畫友的交流互動下相互影響而淬鍊其獨特的水墨畫樣貌。古都臺南的人文與社會環境成為影響他繪畫的重要因素。

[上圖]

吳超群曾向畫家郭柏川學習素描，此圖為郭氏1955年的油彩自畫像。（藝術家資料室提供）

[下圖]

「臺南美術研究會」於1952年成立時，郭柏川（前排中）擔任該會會長，與該會會員合影。（藝術家資料室提供）

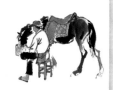

古堡憶舊・心繫駿馬

　　來臺之後，吳超群定居臺南安平，安平成為其安身立命的地方，也是他繼出生地安徽省太和縣金溝鄉之後的第二故鄉。其生活的點點滴滴都在安平發生，安平與吳超群的關係密不可分，雖然吳氏繪畫創作是以畫馬為主，就題材上較少與臺南安平的景象描繪有直接關係，但他來臺之後即勤於致力畫馬之研究與創作，且念茲在茲，未曾間斷。由於臺灣不產馬，所以少數的馬場即成為他觀察寫生的地方，如臺中后里馬場、臺南新化牧場等，早年因大環境交通的不便，每次前往均需舟車勞頓，若逢天候不佳或勞務繁忙不便遠行，又不願鬆懈荒廢繪事，所幸臺南安平古堡有供遊客乘騎的馬匹，便成為吳超群就近隨時觀察寫生以解困惑的良師。郭柏川在吳超群出版第一輯畫冊時之序文曾對此形容：「他每逢星期日不畏飢寒自安平去新化牧場寫生，兩

[右頁二圖]
吳超群常至臺南新化牧場寫生，此乃拍攝牧場駿馬奔馳情形。

[下圖]
〈饜足〉一作，是吳超群1972年描寫安平駿馬歇息飲食的景象。

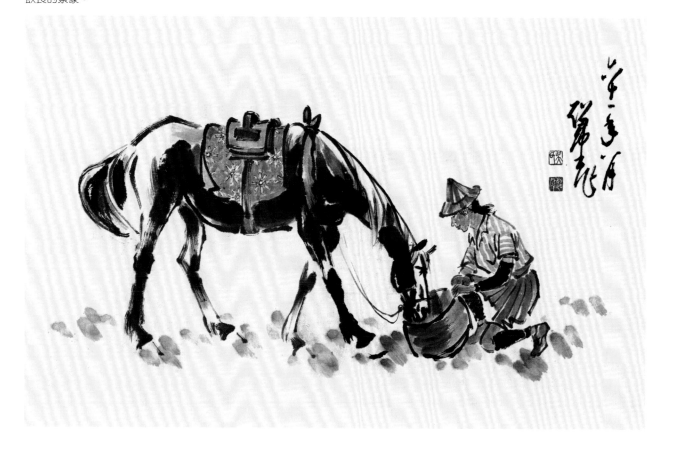

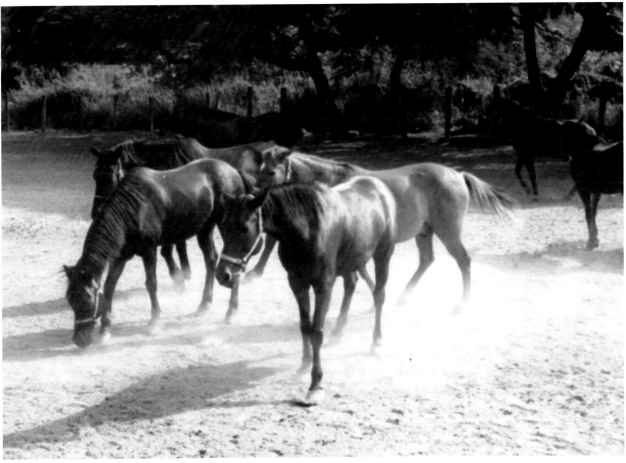

2 郭柏川，〈序文〉，《吳超群畫集第一輯》收錄於《吳超群評傳1923-1995》，臺南，臺南市立文化中心，1997.1，頁45。

3 蔡茂松，〈紀念一位畫界的前輩——馬畫大家吳超群先生〉，《吳超群先生遺作展紀念專輯》，臺南，臺南市立文化中心，1996.11，頁7。

地相距幾三十公里，……遇著風雨的日子，安平的幾匹拉車的老馬，也是他寫生的對象。」[2]吳超群以此駿馬創作佳作無數，如：〈饜足〉、〈古堡憶舊〉等，〈饜足〉便是他早年（1972年）描寫安平駿馬歇息飲食的景象，蔡茂松也說到他：「常至古堡寫生供遊客騎乘之馬」[3]，因此安平古堡的馬匹即是吳超群畫馬創作的重要寫生參考。安平駿馬數量雖少，對吳超群卻有重大的意義，此處駿馬就如同豢養在自家庭院一般，提供吳氏畫馬創作上絕大的助益。隨著時代變遷與城市發展，當安平古堡供遊客騎乘駿馬的服務結束之後，吳超群再也無法如昔可隨時前往觀看寫生創作，對他而言，此景象之變遷其感觸應比一般遊客更為深刻，因此在感懷憶舊、心繫長期相伴駿馬之際，創作〈古堡憶舊〉以表心中之懷念。此件畫中題記：「古堡憶舊，昔安平古堡有駿馬三匹以供遊客乘租，今飼主經政府輔導已成殷商，此景已不復再現矣，重寫舊稿並記之，己未冬月超群寫。」此作雖名為〈古堡憶舊〉，卻未見描繪安平古堡之主題建築或相關歷史遺跡等場景，而以描繪駿馬與飼主之互動關係為主。此乃吳氏對馬的創作之表現，顯現安平古堡之駿馬對吳超群的深刻意義，面對環境的變遷與時代的更迭，昔日景象不復再現，或有

吳超群　錦繡前程　1986
彩墨　67.5×134.5cm

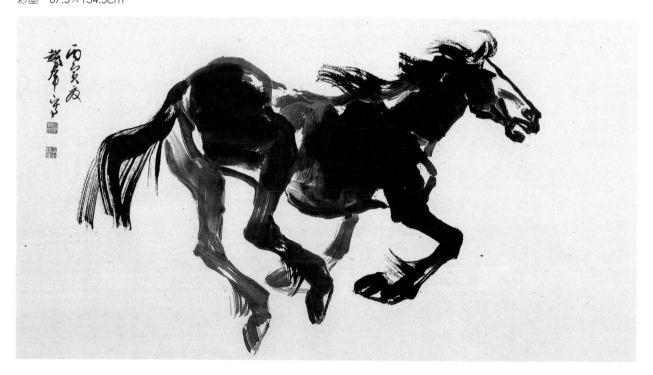

感傷，因而重寫憶舊。

安平古堡的馬匹，因供遊客承租騎乘，需有馬鞍之配置，是以此作與吳超群其他多數駿馬之創作略有差異，以「鞍馬」呈現，馬鞍形式簡潔、色澤淡雅具裝飾性美感，濃墨厚實，用筆肯定明確，沉穩有力，呈現馬匹安詳進食的神態。他不以遊客騎乘馬匹之景象描繪入畫，而是呈現馬匹辛勞之後片刻閒適進食的情境，不僅是舊事場景的回憶，也傳顯出吳超群對馬匹的憐惜之情。

〈古堡憶舊〉此件作品是吳超群舊時重寫之作，現有兩個版本，兩件作品款題相同，皆是描繪馬匹休息進食情形，唯飼主神態不同，一為站立，另一則坐於板凳上，然神色自若一副泰然，畫家對此題材描繪再三，可

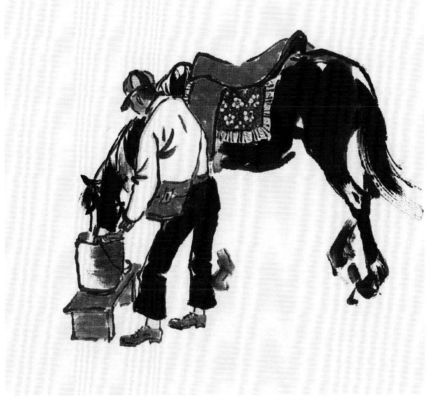

吳超群　古堡憶舊　1979
彩墨　尺寸未詳

見他對安平駿馬之懷思。雖然題記中並未明確表示此駿馬在其生活中的重要意義，但從畫面中人與馬的互動關係，彷彿吳超群已將自己隱喻成飼主，對馬匹無微不至的照料著，其愛馬的情懷從其繪畫作品已展露無遺。吳超群此作憶寫古堡駿馬，不在表現躍馬奔騰的雄壯氣勢，而是借由呈現人馬安詳、平和的情境，表達對安平往昔的懷念和安平祥和、安適生活的情感流露。

2.
墨海定精神・筆墨展豪情
——吳超群的生平

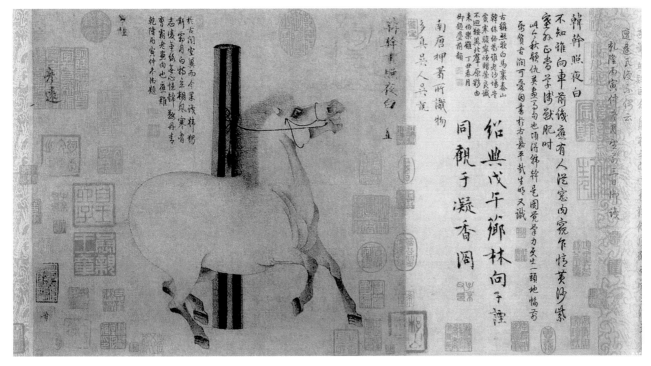

韓幹　照夜白
唐代　紙本設色
30.8×33.5cm
紐約大都會美術館藏
（藝術家資料室提供）

愛馬成癡，畫馬入神

　　以馬為繪畫表現題材，在傳統水墨畫中，自古以來即有許多名家為之，也留下許多傑出的作品，歷代名家及名作如：韓幹〈牧馬圖〉、〈照夜白〉，韋偃〈浴馬圖〉，趙喦〈八達春遊圖〉，李公麟〈鳳頭驄〉、〈錦膊驄〉，趙孟頫〈浴馬圖〉，任仁發〈二馬圖〉等，都以線描勾勒馬之形體後，再以墨或彩渲染出肌肉質感與立體感。明末清初經西洋傳教士引入西洋繪畫光影的畫法，如郎世寧將院體畫融入西洋寫實技法表現所畫出栩栩如生的駿馬，雖與傳統馬畫大相逕庭，卻展現出另一獨特的風貌。清末任頤、倪田運用筆墨交疊的特質以寫意形式畫馬，又為馬畫另闢新貌。民國以來徐悲鴻運用西方繪畫寫實觀念提倡改革中國畫，其畫馬（頁16）亦開創新局（在造型、肌理與立體明暗有獨特的表現），成為民國以來畫馬風格的代表。

　　在時代推演下，一九四九年以後臺灣水墨畫名家中亦不乏畫馬名家代表者，有王農、葉醉白（頁17）、高一峰、吳超群等，各家皆具特色。王農、

徐悲鴻　六駿圖　1942
水墨　95×181cm
（藝術家資料室提供）

葉醉白表現出文人畫逸氣之主觀意念的表達，高一峰則以線條勾勒、以寫意形式表現造形結構與凝練優美的線條，不僅傳達形式的美感，也將內在主觀情感以戲劇性的張力表現極具豪壯之氣。諸家在畫馬的造詣皆獲肯定，而能以畫馬為職志，投入畢生創作歲月，愛馬成癡者唯有吳超群，他自喻：「余習畫馬，垂三十餘年，朝乾夕惕，孜孜矻矻，不知老之將至，猶樂此不疲。」[4] 從年輕到老仍獨鍾於此，以此為樂，其執著於畫馬的精神是戰後臺灣藝術家之最，他投入一生四十多年畫馬的創作，孜孜不倦，為水墨畫中畫馬獨闢蹊徑。

　　吳超群畫馬早為臺灣藝壇所肯定，獲有極高的評價，容天圻認為：「吳氏畫馬堪稱徐悲鴻之後第一人」[5]，楊濤稱譽吳氏作品：「筆力蒼勁，潑墨雄渾，氣韻生動，變化萬千，論功力，當居國內畫馬諸家之上。」[6] 吳超群畫馬造詣既獲極高之讚譽，然其畫馬與諸家之差異為何？究其畫馬的特色，係融合徐悲鴻寫實的造形與傳統水墨的沒骨技法，另創新貌，在筆墨的運用上，吳超群未摒棄傳統筆墨的蒼勁、雄渾、氣韻的特色，更將塊面的倚側用筆融入畫馬技法中，因而用筆如骨、用墨如肉，在其筆墨交織下形成有筆有墨的駿馬。

4 吳超群，〈自序〉，《畫馬蹊徑》，屏東，屏東師範專科學校，1981.10。

5 容天圻，〈吳超群先生的藝事〉，《炎黃藝術》第12期，摘錄轉載於楊濤撰，〈吳超群先生年表〉，《吳超群先生遺作展紀念專輯》，臺南，臺南市立文化中心，1996.11，頁134。

6 楊濤，〈南美展評介〉，摘錄轉載於楊濤撰，〈吳超群先生年表〉，《吳超群先生遺作展紀念專輯》，臺南，臺南市立文化中心，1996.11，頁129。

吳超群雖以客觀寫生掌握馬的造形，但其畫馬不求形式肌理明暗的立體感之客觀形體表現，他所追求的藝術表達是「不似之似」的境界；其創作雖以「寫生」開始，但藉由傳統筆墨轉化以「寫意」形式表現，是在似與不似之間融入主觀意念的表達，而能超越「形似」，以「意」的韻致呈現。

在筆墨的運用上，他仍以傳統筆趣墨韻輕重、疾徐及濃淡層次為表現馬的形質特色。若與近代畫馬名家相較，吳超群與徐悲鴻均從寫生入手，對於形體的掌握極為精確。所不同的是在筆墨上，吳氏有深厚的書法線條表現，徐悲鴻則是表現客觀形體的馬，而吳超群的馬不僅是客觀的、也是主觀意念的呈現，是一種形神意念的表現。

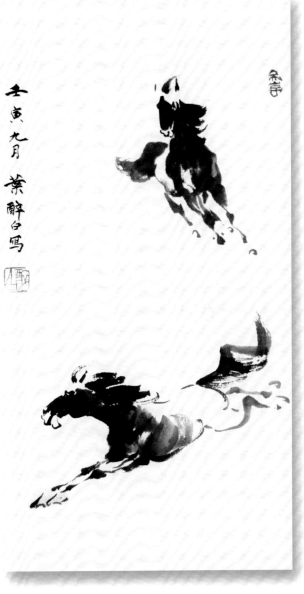

葉醉白　奔馬　1962
水墨　70×33cm
（藝術家資料室提供）

吳超群生平簡述

一九一二年滿清帝制被推翻，建立了中華民國，也開啟了中國的現代政治，但民國建立之後，各項制度之運作並不順遂，致使國家陷入紛擾動盪的爭戰時期，也因國家處於動亂，各方面的現代化並未因國家改制而隨即蛻變，因此在民國初年出生的世代，其成長背景均經歷時代新舊制度與現代化的衝突及戰亂的演變，在這時代變遷中，有部分的人民迫於時勢，而須拋棄一切離鄉背景渡海來臺重新生活。吳超群其出生適逢民國成立初期，因此其成長的過程，即經歷傳統與現代的選擇、戰爭與離鄉的哀愁及至最後在臺灣成就其一生的志業。其一生的歷程，可謂戰爭世代成長典型的縮影，而他獨鍾情於藝術，也在傳統與現代的吸納轉化中，成就出自我的創作風貌。

　　吳超群，一九二三年出生於安徽省太和縣金溝鄉，原名「修容」，因自認名字過於秀氣，自改為「超群」，號「駿翁」。父親是位醫生，設「延齡堂」懸壺濟世造福鄉里，吳超群自幼耳濡目染，對於藥理及針灸有深厚的基礎，並接受傳統私塾教育研讀四書五經，十歲跟從皖北畫家夏雲山學習，在夏雲山的啟蒙下，不僅於傳統水墨畫的學習紮下了根基，也涉獵國術、堪輿等傳統文化的薰陶。因此除了水墨畫，在拳術、醫學、堪輿等項目上均有良好的造詣，也確立了他一生致力於傳統文化推展與研究不可分的關係。

　　吳超群自幼深受傳統文人思想的影響，當國家處於危難之際，即展現文人報國的精神，日本侵華，他遂決定投筆從戎，從此過著軍旅生活隨部隊遷移，駐守不定，但吳超群熱中繪畫，仍在餘暇之際從事丹青，累積一定成果之後在甘肅省蘭州市舉辦了生平第一次畫展。其於駐守西北、新疆等地之

[左右頁圖]

吳超群於臺南家專任教
時,當場揮毫示範畫馬情
形。

時,目睹原野遼闊、駿馬奔騰的豪壯景象深受感動,而開始寫生畫馬。之後
奉調西安,有機會目睹韓幹、李龍眠、趙孟頫等名家馬畫之真跡,遂摒棄山
水人物、花卉翎毛諸藝,而專攻寫馬,自此吳超群即以畫馬為繪事之職志。

　　一九四九年吳超群隨部隊遷移抵臺,駐防高雄橋頭,一九五〇年部隊解
編,退役後至聯勤臺南橡膠廠工作,而定居臺南安平,閒餘時仍持續創作。
吳超群感於其傳統水墨畫之根基並不足以能面對實景寫生,遂從郭柏川學習
素描,而紮下深厚的寫生能力。為了觀察與畫馬,他經常至臺南新化牧場與
臺中后里馬場寫生。對此郭柏川曾這樣形容:「他每逢星期日不畏飢寒自安
平至新化牧場寫生,兩地相距幾三十公里,這種寫生不是沒毅力的人能夠做
到的。遇著風雨的日子,安平的幾匹拉車老馬,也是他寫生對象,這種孜孜
有恆的精神,要不是對藝術真正的狂熱愛好,哪來這樣的傻勁?這是對藝術
狂熱的人才有的精神。」[7] 吳超群熱愛藝術的精神令其師郭柏川感動,後來
在郭柏川成立「臺南美術研究會」增設國畫部時,即推薦吳超群成為該會會
員,吳氏之後即經常參加「南美會」展覽活動,並擔任「南美會」理事。

　　吳超群與畫友交流不分年齡、派別,顯現其熱中藝術而能廣泛與畫界
人士交流的熱忱。一九七五年他與年輕輩畫家蔡茂松、楊智雄、黃明賢、黃

7 郭柏川,〈序文〉,《吳超
群畫集第一輯》收錄於《吳超
群評傳1923-1995》,臺南,臺
南市立文化中心,1997.1,頁
45。

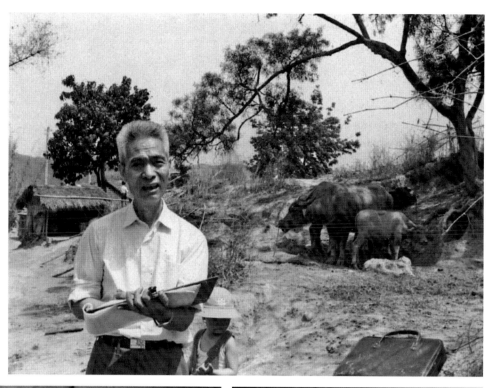

[上圖]

吳超群每逢假日必赴馬場
寫生，此為他於臺南近郊
寫生情形。

[左下圖]

吳超群完成畫馬作品，於
畫作上落款題記。

[右下圖]

吳超群自幼跟從夏雲山老
師學習水墨畫、拳術、堪
輿，此為吳超群打拳時的
身影。

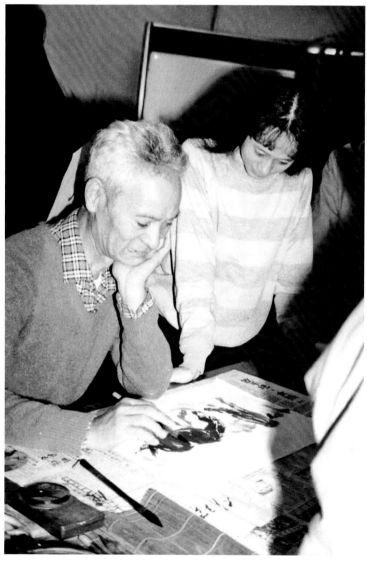

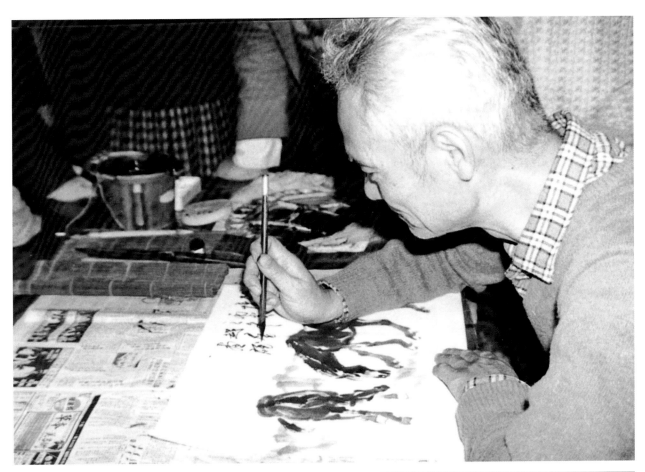

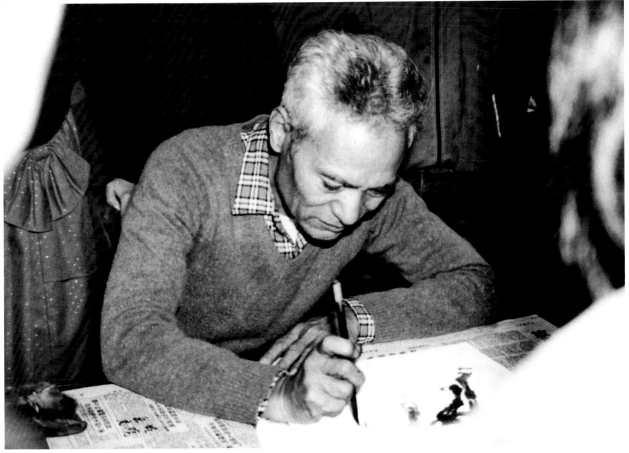

［上二圖］吳超群完成畫馬作品，於畫作上落款題記。

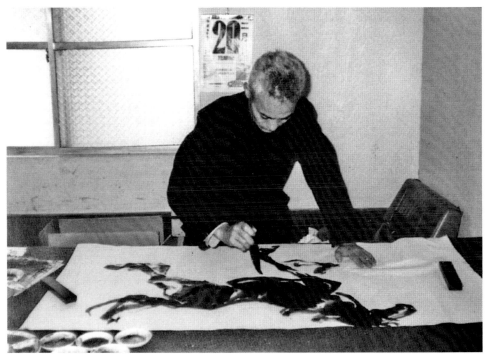

吳超群創作從不間斷,每天皆伏案作畫,此乃他在家作畫情形。

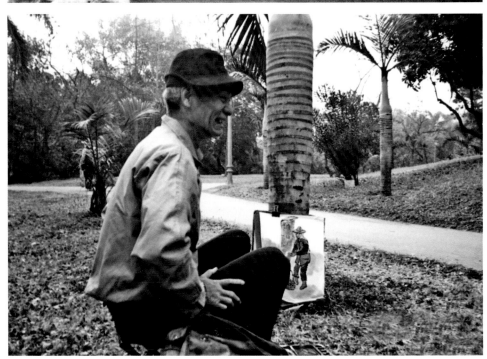

吳超群晚年因健康因素,每天清晨都會到公園運動與寫生,照片中有他以園區清潔人員為題材當場寫生的作品。

[右頁上圖]
吳超群於1988年首次返鄉探親後,曾多次遠赴新疆塞外等地寫生,在大漠與駱駝合照。

光男、羅振賢、張伸熙等人組成「乙卯畫會」,相互切磋砥礪,此畫會於一九七七年改為「億載畫會」。

　　吳超群繪畫藝術早年已為藝壇所肯定,但其個性淡泊名利,只執著於繪事而不以畫藝沽名釣譽,生活沉潛平淡。他說:「居林泉,避亂世,是是非非都看遍,清風明月來作伴,湖筆徽墨端溪硯,興來揮毫自己看,不爭登載

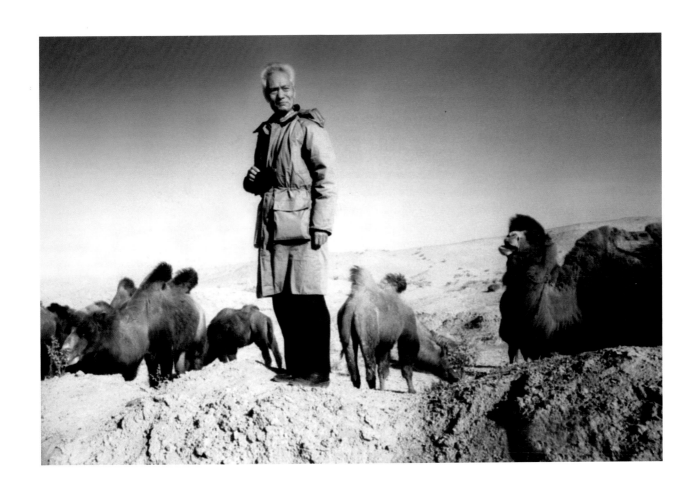

名人傳。」[8] 吳超群雖然專心於繪事，不與世俗同流，其藝術成就所散發的光芒卻無法被掩蓋。一九八一年在陳漢強校長的邀請下，至屏東師範專科學校任教，並於一九八二年將其一生畫馬的心得撰寫成冊《畫馬蹊徑》出版，此乃近代畫馬的經典著作，對後學者有極大的啟示與助益。

8 《吳超群評傳1923-1995》，臺南，臺南市立文化中心，1997.1，頁12。

離鄉四十載，因現實環境的阻隔致使吳超群無法返鄉。在兩岸情勢緩和、政策改變開放返鄉探親之後，他於一九八八年首次回到家鄉，對於久別的家鄉與親人在現實環境中的更迭與變遷，感慨無限，並將心境如下記述：「余居臺灣四十餘年，生活安定，衣食無缺，但對生養我的皖北故土，未嘗一日忘懷。開放探親之後，余於五月四日辦妥手續成行，于十日安抵家門，而父母早已過世，二弟已亡，僅有小妹一人，已四十餘歲矣，生子女六人，家境雖然貧困，但衣食尚可溫飽。雙親在時余不能奉養，病不能侍奉湯藥，

《畫馬蹊徑》封面

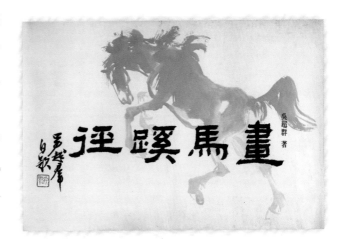

歿不能守靈在側，不肖如我，愧為人子矣。憶余離時，雙親與二弟健在，不想一別四十餘年，而天人永隔矣，可謂子欲養而親不待焉。」[9]之後，吳超群多次至新疆、內蒙、希拉穆仁大草原等地寫生，感受萬馬奔騰的豪壯之氣，並將寫生創作舉辦個展以示成果。一九九三年因背部疼痛赴臺北榮民總醫院檢驗，確定為肺癌，經治療後返家休養，一九九五年五月因癌細胞擴散未能根治而辭世。

從寫生轉入寫意的現代水墨風格

　　十九世紀末西潮東漸，對傳統文化造成極大的衝擊，長久以來以人文美學觀為主流的水墨畫，在這一波浪潮及社會結構的改變下，為因應時代的

9 同前註，頁10。

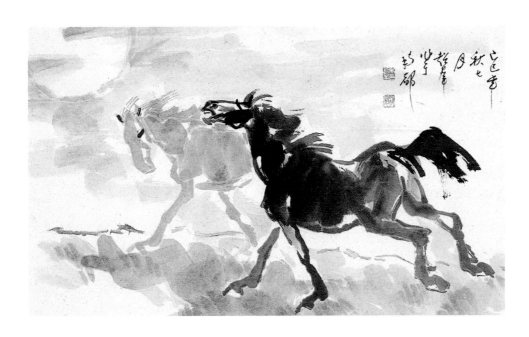

吳超群　奔馬　1989
水墨　尺寸未詳

蛻變，傳統水墨畫也出現了引西潤中、汲古潤今的求新求變的改革聲浪，民
國初年以來代表的藝術家如徐悲鴻、林風眠、黃賓虹等。一九四五年戰後的
臺灣，隨著國民政府來臺，臺灣的水墨畫也在國民政府的主導下掀起了巨大
的波瀾，以水墨畫為正統國畫的政策宣揚下，渡海三家遂成為戰後初期水墨
畫的代表。一九五○年代隨著美國協防臺灣，臺灣因而成為美國文化圈的一

吳超群　群馬　1975
水墨　68×46cm

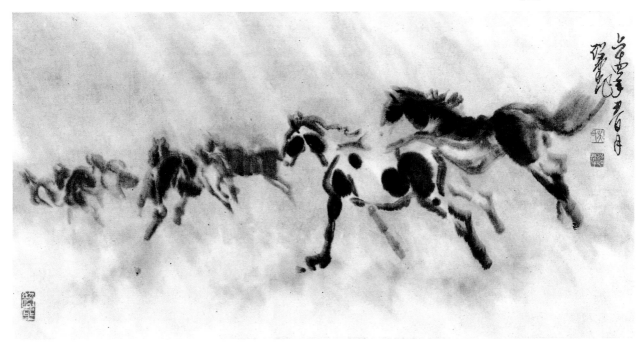

1987年，吳超群與公子吳瑞麟於高雄市立社教館舉行「吳超群、吳瑞麟父子國畫聯展」，吳超群於開幕時致贈蘇南成市長畫作。

吳超群畫馬成痴，每當興之所至，信手拈來皆可創作，此乃他席地畫馬情形。

員，在歐美現代思潮的襲捲下，時下年輕人將西方抽象表現形式與東方繪畫融合於創作之中，形成了戰後臺灣現代水墨畫的獨特風貌。除此之外，臺灣尚有一批以寫生融入水墨畫的藝術家，不狂不狷地以中庸之道融合東西，企

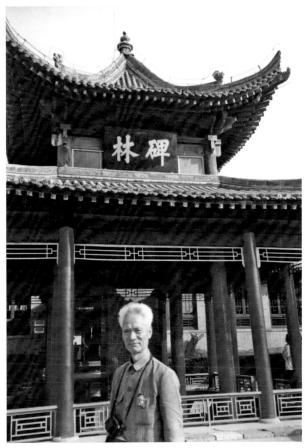

[左圖]
吳超群與夫人王玉文出遊時仍不忘繪事，面對實景寫生情形。

[右圖]
吳超群赴大陸旅遊，參訪「碑林」時攝影留念。

圖為水墨畫的革新開創新路，也成為臺灣現代水墨畫革新的重要創作方式，在一九七〇年代，影響了新世代以臺灣在地景物寫生融入水墨創作，而呈顯了臺灣新的水墨風貌。

　　吳超群的水墨畫，從傳統入手並打下良好的基礎。來臺之後為能面對現實景物即時描寫，從郭柏川學習素描，而能將心、眼、手合一，隨心所欲將客觀景象與主觀意念結合於其創作中而表現無礙。寫生的繪畫訓練，因此改變了他水墨畫的創作風格。綜觀其水墨畫特色有：

　　一、堅守傳統筆墨精神：吳超群水墨畫之筆墨氣韻承襲傳統，堅守水墨畫既有的精神，乃其自幼受教於傳統文人教育所孕育的美學觀所至，但他仍將書法線條及筆墨運用，視為水墨畫重要精神所在，其札記中所述：「線條是用來概括形似的，既得形似才能繼而追求神似，以形傳神，否則無所附，不能成畫。」[10] 又說：「國畫用墨貴能潔淨明朗，濃淡參差，乾濕得宜，不

10 徐永賢，《吳超群評傳1923-1995》，臺南，臺南市立文化中心，1997.1，頁13。

[右圖]
1992年，吳超群戶外寫生時的情形。

[右頁上圖]
吳超群出席臺南藝術家林智信畫展時簽名留念。

[右頁中圖]
1984年，吳超群應臺南社會教育館之邀，舉行個展之展覽場景。

[右頁下圖]
1990年，吳超群應邀於國立歷史博物館展出，並與展出畫作合影。

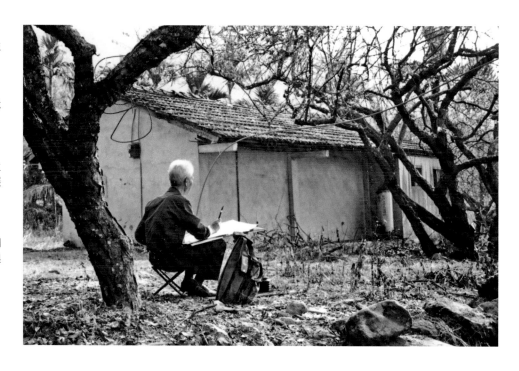

滯不枯，方爲上乘；最忌乾濕不備，濃淡不分，層次不明，白黑混濁。」[11]
唯有筆墨相稱，才是達到形神兼備的重要基礎。

二、**單一視點、新式空間**：吳超群繪畫形式與傳統水墨習以三段式的構圖（近景、中景、遠景）、由下而上層層重疊有所不同。他創作係以寫生入畫，在其作品中呈現西方形式的布局，而少有三段式的構圖表現，此乃吳超群從學習西方素描轉化的觀念所致。他認為：「擷取西畫部分，則吸收用色的方法、技巧及西方構圖和寫生來彌補中國畫的不足。」[12] 因此在其作品中，可以看到吳氏在布局上有異於傳統水墨畫的視覺效果呈現。

三、**沒骨暈染、塊面表現**：吳超群認為：「徐悲鴻開創畫馬以寫生爲主，並用大破筆潑墨來突破傳統上的工筆畫馬法。」[13] 雖然他曾學習徐悲鴻畫法，但吳超群將此大筆潑墨靈活轉化，而巧用倚側筆法以塊面表現。雖然傳統水墨畫重視線條的表現，吳超群水墨畫仍秉持書法用筆，但其運用沒骨法及小潑墨方式表現造形，在畫面的張力呈現上，已不再是線條的力量，而是以塊面表現厚實、簡潔而具現代感之美。

四、**融入生活、超乎自然**：吳超群雖受傳統文人薰陶，但其創作理念不是歌頌文人典雅超凡的美學，而是以生活現實事物為其創作。他認為：「藝

11 同前註10，頁19。

12 同前註10，頁23。

13 同前註10，頁16。

14 同前註10，頁43。

15 同前註10，頁17。

術首重創作，絕不可如照像機般地抄襲自然，而是由自然界獲得題材與靈感，再憑他的天賦與經驗來創造出一種超出自然的藝術品。」[14] 其水墨畫是生活的情境表現，也是超乎自然現實美感的傳達。

五、寫生入手、寫意表現：
吳超群來臺之後從郭柏川學習素描，以現實客觀景物入畫。此一寫生觀念拓展了他的創作方式，但吳氏對藝術的追求不只是一種客觀物像或形體的表達。他仍秉持師法自然、中得心源的理念創作，從形式的描摹轉入意念的表達，觀其作品皆非為一種客觀景象的再現，而是融入創作意念的展現。「不必對象逼真再現，而是畫家內心的感受表達出來，繪畫是表現，而非再現；表現對人生共相必有取捨、有剪裁，有取捨剪裁，就必有創造，必有作者的性格情趣的浸潤滲透。」[15]

　　吳超群畢生投入水墨畫創作，其藝術造詣早已被肯定，長期以來皆被以畫馬藝術家稱頌之。但其水墨畫之造詣不只是畫馬的成就而已，他早已默默地將水墨與現實生活結合，融合中西美學，另開闢出一條自我的水墨蹊徑。

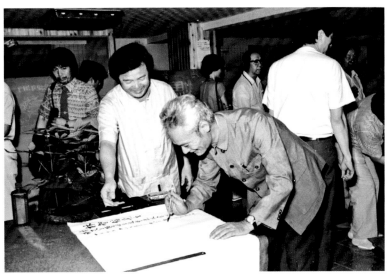

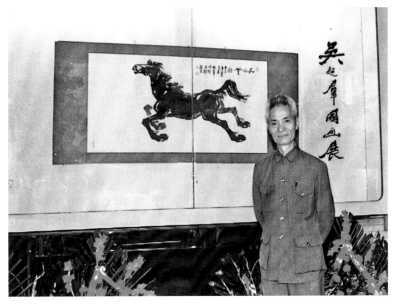

3.

吳超群作品賞析

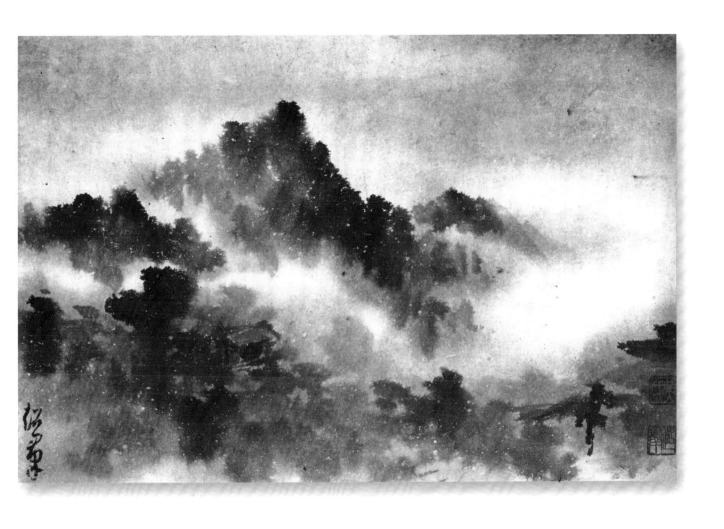

吳超群　雲山蒼蒼

1941-50　彩墨　14.5×22cm

　　吳超群早年從夏雲山學習傳統水墨山水、花鳥畫，在傳統水墨畫上有良好的基礎與表現。可惜經歷戰亂，早年作品流散難以覓見，此作是他少數留存的早期作品，以山水為題材在其作品中更為少見，彌足珍貴。吳超群似以米家山水為本，用筆簡潔精確，墨色濃淡多變，層次分明，水墨交融，淋漓的墨韻與簡潔的用筆相互唱和，簡潔的山巒與林木平行並置，林間綴以房舍數間，呈顯沉穩靜謐的景象，山嵐隨著筆墨的節奏緩緩飄動，在一片寂靜的山景中呈現律動的美感，此乃山水美學遠離塵囂、回歸自然、悠閒自在與天地合一之境。

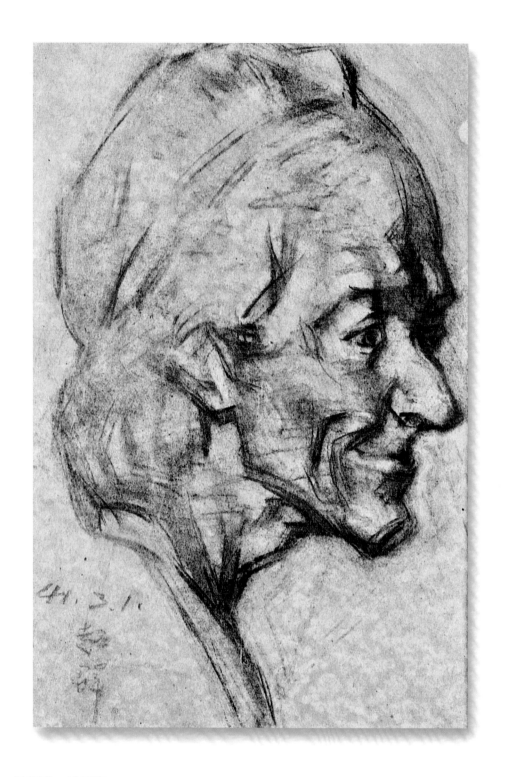

吳超群　伏爾泰

1952　炭筆素描　42×28cm

　　吳超群繪畫自幼啟蒙於傳統水墨，筆墨線條的根基紮實，為使自己面對景物能隨心所欲掌握目之所見，取法自然，來臺之後從郭柏川學習素描與速寫，改變臨稿描摹的傳統方法，以觀察生活周遭物像、面對客觀物像直接寫生，而將觀察與描繪合而為一。此作是其早年留下的素描，精確的形體展現紮實的描寫能力，強而有力的線條筆觸、交織細膩的明暗與質感，在臉部立體空間以細緻的塊面呈現，明快俐落，雖然是描繪石膏像，卻在質感與神態上均能掌握，值得欣賞。

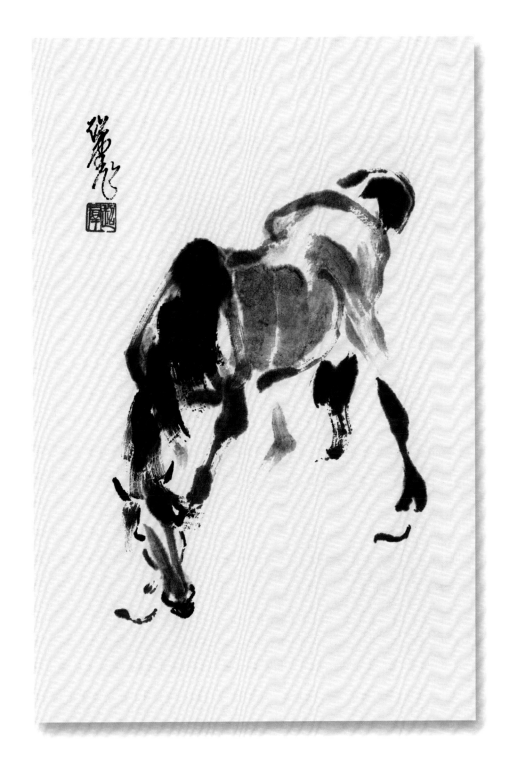

吳超群　鞍韉初罷

1951-60　水墨　60×40cm

　　將書法與繪畫結合是傳統水墨的特色，也是中西繪畫最大的差異，因而以書法線條之寫意畫成了中國傳統繪畫的一種形式與風格，趙孟頫就認為「石如飛白木如籀，寫竹還於八法通，若也有人能會此，須知書畫本來同。」吳超群畫馬也運用了書法的線條表現一種寫意的神形，他運用隸書雄渾的線條來表現馬體四肢強健的力量，馬尾、馬鬃則以行草及飛白效果呈現，此作品用筆簡潔、雄渾洗鍊、飛動流暢，吳超群將書法線條入畫，在形似之間更有一種書法線條的美感呈現。

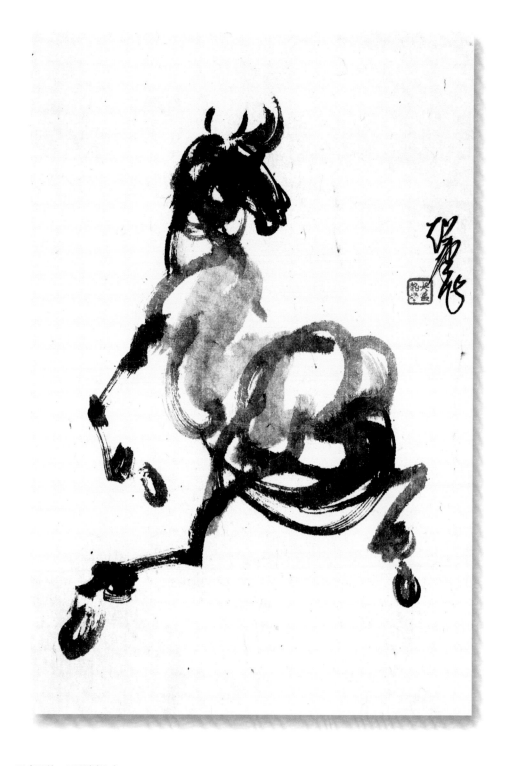

吳超群　百戰歸來

1951-60　水墨　56×37cm

　　抗戰期間吳超群隨部隊駐防西北，感受大漠群駒奔馳的壯闊豪情，遂以馬為創作題材。馬的形體與神態之掌握非一蹴可成，吳氏畫馬的觀念可分三個階段：先求得「形似」，再求「不似」，打破「形似」，超脫「形似」進入「不似之似」之境界。此作雖是其早年創作，理應將形似為描繪重點，唯畫中呈現誇張的動態，不成比例的四肢及不勻稱的肢體與結構關係，若以形式結構論之，則見鬆散，但畫家卻以草書筆調，連綿飛動的線條與淋漓的墨韻組構出馬的美姿，頗具實驗精神。

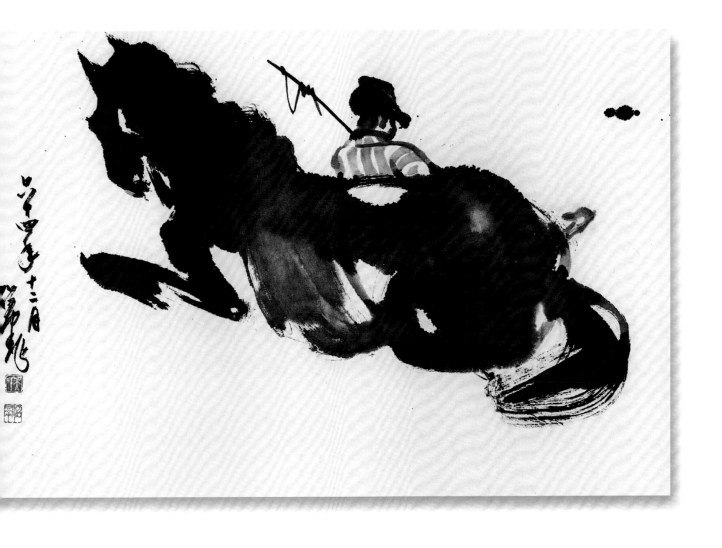

吳超群　憩

1975　水墨　46×69cm

　　形似是一種客觀對象物的外在，寫生就是一種面對客觀對象物的形體的摹寫，長久以
來，水墨畫對於形似的要求，只在於「不似之似」而非應物象形的表達，「不似之似」簡而
言之是一種客觀形體與內在生命力結合的表現。吳超群畫馬對於物像的表現也認為「不必對
象逼真再現，而是畫家內心的感受表達」，所以他畫馬所追求的境界不在於形體的表現，而
是一種形神兼備、內外合一的狀態。此畫將馬的形體簡化，運用墨線的交織，將馬的特徵與
形態融合，從容閒適、悠閒自在，一切都在似與不似之間，筆墨交融渾然天成。

吳超群　不馴（上圖為局部）

1977　彩墨　68.5×45cm

　　吳超群畫馬，筆墨風格係以寫意形式來呈現，不受前人法度所拘泥，但強調表現個人意識，追求自然之趣，此「趣」是「意趣」的表現，是神韻的表達，也是作者透過作品來呈現出人格化、趣味化之意象。此畫用筆豪放、筆勢流暢而快速，沒骨落墨後以線條勾勒，錯雜的筆墨運用，平添視覺張力，凸顯躍馬不馴的特質，吳超群傳神表現出馬的桀敖不馴之性格，神態飛躍、氣勢豪放、雄渾不羈，藉由馴馬的圖像展現，傳達其內在主觀的「陽剛」生命力的美感表達。

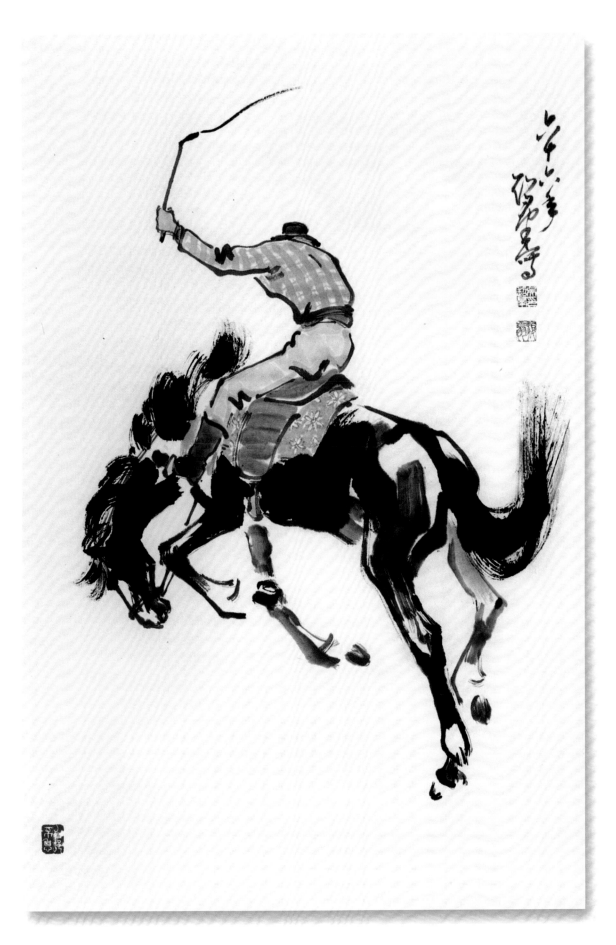

吳超群　萬里雄風

1983　水墨　92×167.5cm
國立臺灣美術館典藏

簡練造形「不似之似」是吳超
群畫馬的創作企求，也是其風格特
色。如何表達此一境界，則須「心
物合一」，而「心物合一」則由
知、情、意的綜合而成，此仍經由
長期觀察寫生體驗，心領神會，物
我相融，意蘊若離而後得之。此作
精確掌握馬的形態，躍馬昂首闊
步、凌空飛奔，大膽的用筆，兼
顧馬的骨骼與肌肉之質感，大筆
觸正側的揮灑，呈顯肌肉緊實與立
體感，飽含水分的墨色與順暢的用
筆，交織出水墨畫暈染特有的「水
線」效果。飛馬騰躍，鬃毛揚起，
精神煥發，更顯雄霸萬里之風。

萬里雄風

清江漁隱
燕雲夫人
賢伉儷
雅正

癸亥秋中
吳超群

吳超群　秋葉殘詩

1983　彩墨　33.5×69cm

　　吳超群畫荷除擅以對角線構圖為布
局外，更喜歡表現荷花隨風搖曳的姿
態，每當風雨過後必前往公園觀察荷花
經歷風雨吹打之後斜倚生姿之態，並寫
生記之。因此他畫荷不在表現荷花優美
豔麗之相，而是以荷葉傾斜、俯仰、開
闊、飄搖的動勢，以及姿態為其表現的
重點。在其作品中，荷葉的大塊面均占
了畫面的大半空間，而花朵、蓮蓬、荷
梗是其串接的元素，作品以描繪厚實的
墨葉為主軸，雖有簡筆點染紅色花苞，
清雅秀麗，在古拙厚重的筆墨交織中，
更顯樸實典雅、意趣高古的韻致。

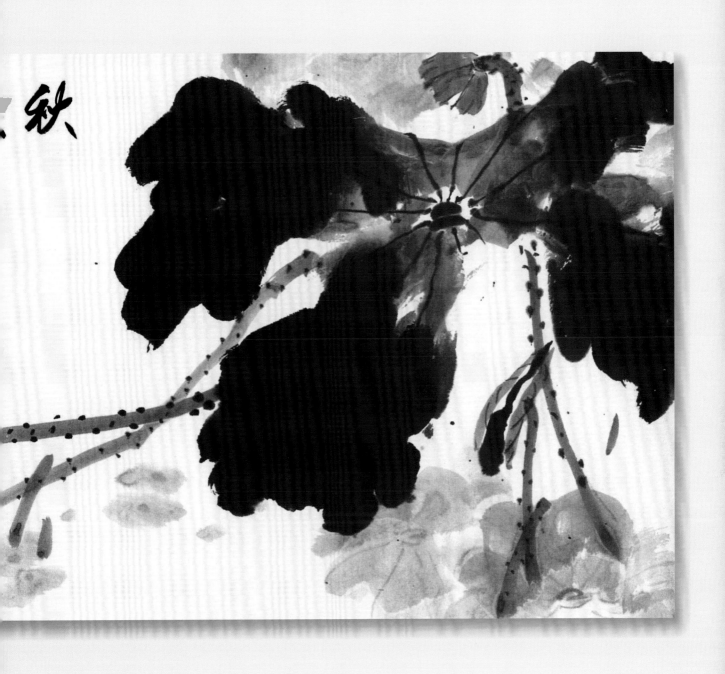

吳超群　大漠風情　1984　彩墨　34×69cm

　　吳超群畫馬以墨為主，大都以「沒骨法*」為之，此大塊面的用筆必須在造形上有精確的掌握，運筆方能明快而簡潔，吳氏擅用此法描繪。因此，其畫馬之作較不重細節，少裝飾性，但他能巧妙運用色與墨濃淡乾濕的變化，來表現馬匹的身形與質量感。此畫即以流暢

「沒骨法」寫成，洗鍊穩健的筆調分別以墨、赭色來呈現馬匹膚色腴潤淋漓的效果，簡潔單純的形體呈現雄壯豪邁的身軀，在空白而疏朗的布局中，雖然僅有奔馬數匹騰空奔馳，卻能將大漠曠野豪放的韻致表露無遺。（＊編按：「沒骨法」即不用墨筆勾勒輪廓，直接以彩或墨描繪物象之畫法。）

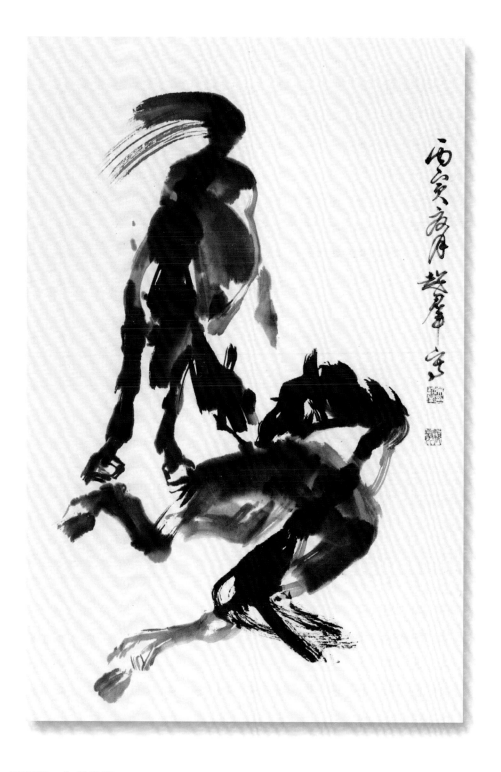

吳超群　你儂我儂

1986　水墨　70×64cm

　　吳超群畫馬境界在於「不似之似」，此乃傳統中國藝術美學的特徵，如何表現與詮釋？
每位藝術家都有不同的見解，石濤畫論所說的「天地渾鎔一氣，再分風雨四時，明暗高低遠
近，不似之似似之。」雖用於山水，卻說出創作需達致自然景物與內在生命交融之境界。而
吳氏在馬的創作上也是將自己生命融入，以達「心物合一」的境界。此作不僅在形似上已達
似與不似、若即若離之境，也把馬加以人格化，追求一種「意趣」的表達，是其創作重要的
特徵。

吳超群　五禽戲

1987　彩墨　44×34cm

　　吳超群雖以畫馬著名，晚年為維護身體健康，每天清晨都到公園寫生，其生活周遭事物也成為他的創作題材，而人物畫則是其生命轉換延伸出來的，是他對生命情懷的尊重與表達。此作是他在臺南公園所見慧空法師傳授傳統中醫認為仿傚「虎、鹿、熊、猿、鳥」五種動物的伸展姿態，配合呼吸吐納的養生術「五禽戲」有感而描繪之作；以大筆觸及墨色暈染，將形體準確掌握，慧空法師沉著穩健的神態，經由細膩的筆墨交融，濃淡有致、形神一氣，將「金雞獨立」形式微妙展現，樸實而自然。

吳超群　功在環保

1987　彩墨　33.5×44.5cm

　　傳統水墨畫囿限於文人畫的美學觀，長期以來被認為是表現創作者心中的逸氣，因而在題材與表現形式上被縮限，吳超群從郭柏川學習素描，從生活觀察寫生而拓展了繪畫的視角。他的人物畫不是以傳統筆墨的形式表達，而是打破傳統以線條描繪為主的人物畫法，運用大塊面刷染，混合彩墨的沒骨勾染，其創作融入現實生活的題材及其所感，此作是他對辛勞的環保人員在颱風過後面對遍地瘡痍枝葉，不辭辛勞加倍工作的精神的記頌，取材於平凡市井小民的工作常態，卻反映出現實生活平民勞動的偉大。

吳超群　出耕圖

1989　彩墨　46×71cm

　　吳超群畫馬歷經數十年，從形似到形神合一，已達隨心所欲的境界，在其創作中不論單駒或群馬均以馬的形態與靈動精神為其藝術表達之訴求。一九八八年他返鄉探親之後遠赴新疆、內蒙寫生，對於大漠風土人情有所感悟，其創作不只是以描繪馬為主要訴求，也融入了濃厚的風土人情，表現出地域的特徵。這系列的作品在一九八八年以後呈現，本幅作品就是其一，馬與耕者一動一靜，各司其職和諧相融，將人類長久以來運用獸力耕種，以及將馬與農耕關係客觀呈現，極其樸實安詳自然。

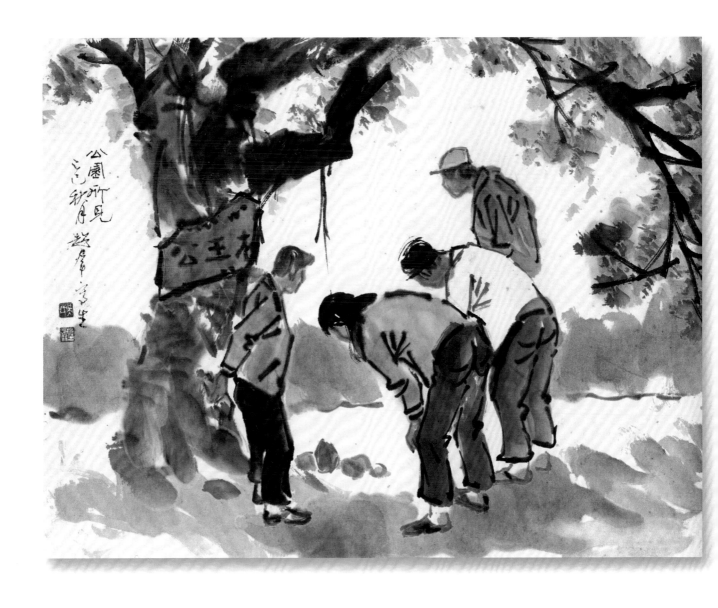

吳超群　求名牌乎（右頁圖為局部）

1989　彩墨　32×43cm

　　傳統水墨人物畫大都以高仕、仕女或對歷史人物的讚頌等為描繪題材，對於現實生活景象的表達較為稀少，因此在人物畫的造形上也常流於一種形式的表達，而少有反映時代現象。吳超群的人物畫卻都以生活周遭所見為題材，此作描寫幾位鄉民圍在大樹下，不是乘涼也非閒聊，全神貫注似有所期待，作品呈現八○年代臺灣社會「大家樂」盛行的怪現象，為祈求能夠中彩的數字，瘋狂到無所不拜的地步。此作以傳統沒骨技法融合彩墨大筆點畫，描寫祈求名牌的市井人物，其身體比例適當、姿態協調，簡潔有力的用筆，將簡單場景及樹蔭下的沉鬱氛圍呈現。

3・吳超群作品賞析　**49**

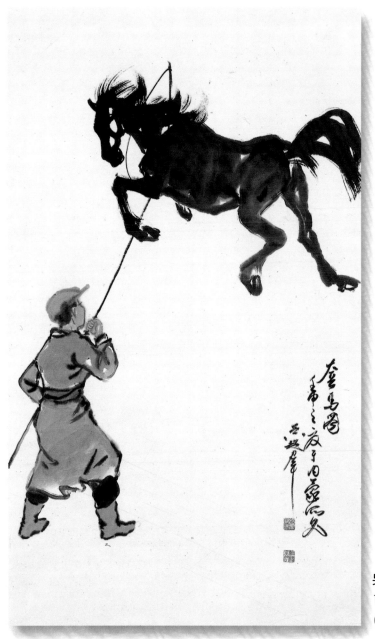

吳超群　套馬圖
1992　彩墨　115×70cm
（藝術家資料室提供）

吳超群　馴馬圖（右頁圖）
1989　彩墨　70×46cm

　　歷代駿馬名畫都會將馴馬人融入畫中，如元代趙雍〈駿馬圖〉之馴馬人倚靠樹下休憩，一副安然自在之貌；而韓幹〈牧馬圖〉中，馴馬人則安穩騎坐馬背上，神色泰然自若，此兩者皆表現已將駿馬降服而呈安詳景象之畫面。韓幹另一名畫〈照夜白〉（頁15）則表現馬的桀敖神態，未見有馴馬人與馬之關係。馬與馴馬是歷代畫馬名家表現的主題，各有不同的形式來表達兩者的關係。吳超群所作此畫呈現馴馬人與駿馬之間對峙、兩者相互抗衡的場景，流暢的筆墨描繪出駿馬奔躍英姿，堅挺有力的線條畫出沉著穩健的馴馬人，動靜之間在旋轉中達到平衡，線條與墨色之間虛實相應，呈現一股虛擬動靜的視覺與戲劇性的效果。

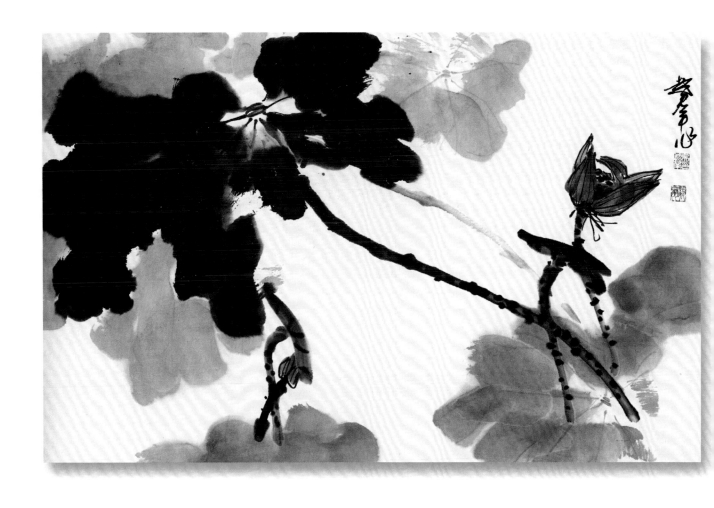

吳超群　擎雨近秋（右頁圖為局部）

1992　彩墨　44.5×69cm

　　吳超群除了擅長畫馬之外，荷花是繼馬之後創作數量最多的題材，也是他來臺之後才開始創作的題材。其晚年每天清晨均至公園運動，面對荷花感悟甚深，對於荷花的生長規律與特徵均能掌握，對於畫荷也有其獨特的見解，其札記中說：「紅花朵朵，綠葉片片，反正側疊相互見，老嫩榮枯抑或偃，花葉蓮蓬求多變。」而以深厚的寫生基礎開始描寫荷花，筆墨運用基本上是延伸自畫馬的寫意筆趣，筆墨蒼勁，墨厚而不沉滯，意象清雅，其荷花呈顯樸實典雅的美感。

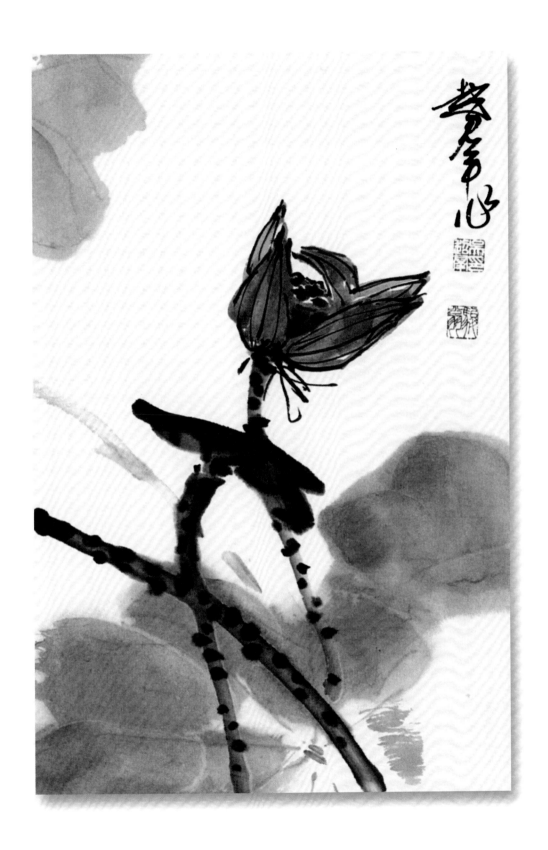

吳超群　晚秋

1992　水墨　45×69cm

　　吳超群畫荷，藉由寫生觀察
了解其生長規律及風雨晨昏不同
時間的變化，並將此心得轉化為
荷花創作理念及其描繪的口訣。
在其札記中對荷的描述：「先畫
花葉後加幹，淡中濃、聚中散，
簡而不疏，雜勿亂。」在了解外
在形式的變化之後，再轉化為內
在的感悟與情感的結合，此口訣
即成為其創作的精髓，而能隨心
所欲精練鋪陳、運用自心，此作
即運用純熟的筆墨技法大筆揮
灑，墨彩相互交融，乾濕並用，
大片荷葉分置左右，再以荷梗橫
跨連接，一氣呵成，疏朗的葉片
呈顯秋荷將枯的韻致。

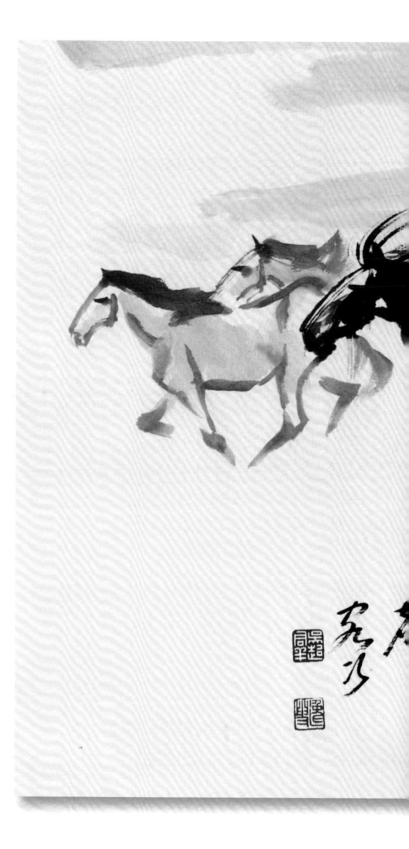

吳超群　神馳塞外

1993　彩墨　44.5×69cm

　　吳超群以畫馬聞名，創作數量頗為
豐富，從寫形到寫神，從單駒到群馬，
均能展現其對馬獨特情感的表現，在其
作品中藉著寫生與觀察，感受馬的生命
力，故而畫馬之筆墨形式能與馬之屬性
相互融合，流暢無礙，無論靈巧纖細或
古拙渾厚，均能活潑生動。此作展現群
馬奔騰、氣勢壯闊的雄壯之美，為增加
整體之張力，蓋以簡約手法呈現，在馬
腿及遠處馬匹的表現上更顯簡約，此作
是一九八八年之後三度遠赴新疆、內蒙
實地寫生之創作，畫中雖只是對馬的描
繪，在群馬的組構與其奔騰景象，卻呈
現出塞外的豪情。

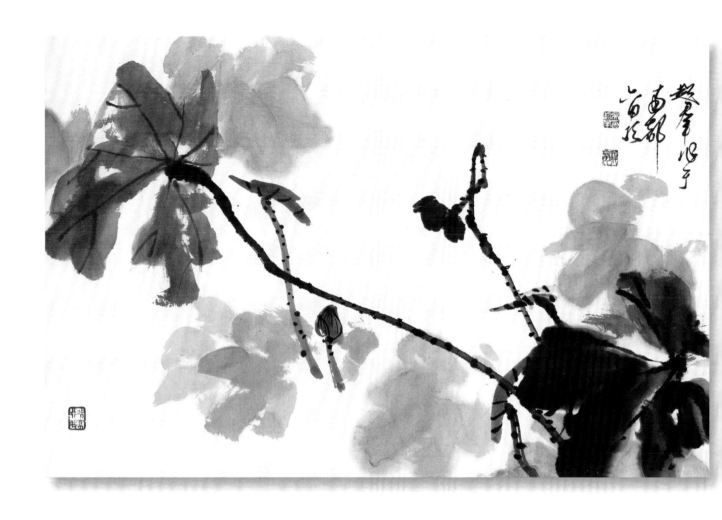

吳超群　老幹新枝

1993　彩墨　45×69.5cm

　　吳超群畫荷雖以寫生入手，但仍融入前人精髓，又不失自己風貌，其個性超然自若，故其荷花創作仍從其真性流露，因此畫風清麗典雅，超凡不俗，而厚實墨韻，線條簡潔，均來自深厚的筆墨基礎。吳氏畫荷多採對角構圖，將大片荷葉分置兩邊，再以一條主要荷梗橫跨兩側，運用傾斜、起伏、動勢等筆觸將畫面上的元素組合，也將彼此分散的點以線串聯，形成視覺的統合效果，藉由梗、葉、花的點、線、面的交織組構，使畫面呈顯多元的空間變化，在傳統的題材上多一份現代感的顯現。

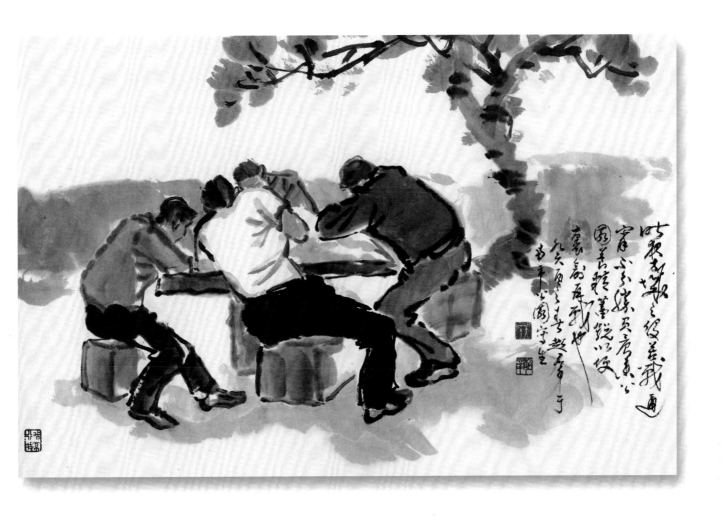

吳超群　雀戰之後

1993　彩墨　45×68cm

　　寫生是吳超群突破傳統水墨畫的一種方式，他以敏銳的觀察力及精確的描寫能力，將日常所見納入創作題材，雖以水墨形式表達，卻能表現時代的景象。作品人物如畫中款記，暫以公園小憩養精蓄銳，神態悠閒，四位人物閒散分坐，襯在水平的冷調色塊及綠蔭樹下，在平和中更顯安定。水平的簡潔塊面與白色相襯平添一份現代感，以現實生活為題材是吳超群人物畫的特色。其人物畫不僅在題材上反映生活，在構圖上融合了西方的構圖形式，讓視覺感受不同於傳統水墨的布局，畫家藉由人物畫的形式呈顯水墨畫的時代性。

吳超群生平大事記

·本年表係參照楊濤撰寫之〈吳超群先生年表〉增刪編列而成

1923	·生於安徽省太和縣金溝鄉，本名「修容」，自認名字過於秀氣，改名為「超群」，號「駿翁」。 ·父親吳家樂為當地名醫，設「延齡堂」濟世。
1930	·入私塾學習四書、五經、小學受傳統教育啟蒙。
1932	·從皖北名畫家夏雲山學習傳統水墨山水、花鳥。
1942	·與姨媽女兒王玉文小姐結婚。
1943	·日本侵華，投筆從戎，隨著軍旅轉戰大江南北。
1945	·身在軍旅仍執著繪畫，持續創作，並於甘肅省蘭州市舉辦第一次個展。
1946	·抗戰期間多次駐防西北，受大漠風光、群駒奔馳、嘯傲飛揚、磅礡氣勢所感動，遂以畫馬為專攻。
1947	·調任皖中師管區，駐防安徽省合肥市，並於合肥市舉行個展。
1948	·轉調配屬桐城管區，擔任訓練新兵之任務，駐防地仍在合肥。
1949	·隨部隊來臺，駐防高雄橋頭，仍執著於繪畫的研究，為觀察馬的神態，經常至臺中后里馬場及臺南新化牧場寫生，數十年不輟。
1950	·部隊解編，自軍旅中退伍。
1951	·由軍旅退伍轉任聯勤橡膠廠，定居臺南安平。
1954	·南部美術協會增設國畫部，參加南部美術協會第二屆國畫部展出，並成為臺南美術研究會會員。
1957	·入郭柏川畫室學習素描及油畫，期間約兩年。
1959	·應臺南美術研究會之邀，參加第七屆南美展，並獲臺南扶輪社獎及臺南市市長獎。
1961	·參加民族英雄鄭成功美展。參加南部美術研究會第九屆南美展，並獲臺南市長獎。
1962	·參加南部美術研究會第十屆南美展。 ·與郭柏川、謝國鏞、沈哲哉、楊景天、陳英傑、孫有福任臺南美術研究會第十屆理事，之後多次擔任臺南美術研究會理事。 ·作家楊濤敬佩吳超群對畫馬藝術的執著即以〈畫家〉為題撰寫短篇小說於《臺灣新聞報》「西子灣副刊」發表。
1963	·參加南部美術研究會第十一屆南美展，榮獲成功大學獎。
1964	·榮獲臺南市「美術教育優秀獎」。
1965	·與郭柏川、陳英傑、謝國鏞、許淵富、曾培堯、楊景天任臺南美術研究會第十三屆理事。 ·以〈所向無敵〉作品參加紀念國父百歲誕辰全國美展，於國立歷史博物館展出，獲頒紀念狀乙幀。

1965	・參加南部美術研究會第十三屆南美展。
1966	・於臺南市臨海大飯店畫廊舉行個展。 ・以〈躍馬中原〉等五幅作品參加南部美術研究會第十四屆南美展。
1967	・獲「國軍第三屆新文藝金像獎」競賽佳作。 ・精選畫作二十幅編印出版第一輯畫集，由羅光主教及朱玖瑩題辭，郭柏川作序，封面馬壽華題字。 ・以〈塞外征塵〉等五幅作品參加南部美術研究會第十五屆南美展。
1968	・參加「國軍第四屆新文藝金像獎」獲佳作。 ・以〈奔馬〉乙作獲聯勤總部金駝獎。 ・應邀繪製〈萬馬進軍圖〉長卷一百尺，並由胡昌熾題跋，張錫藩治印，夏建華補山水，參加祝壽美展，環島展出。
1969	・與郭柏川、曾培堯、董日福、楊景天、黃明韶、蔡森煌任臺南美術研究會第十七屆理事於臺南社教館舉行個展。 ・由南美會與臺南臨海大飯店聯合舉辦「吳超群國畫展」於臨海飯店展出。 ・獲中山學術研究會獎助出版《吳超群國畫集》第二輯。
1970	・獲聯勤文藝銀駝獎。 ・應邀參加「中華民國美術作品百人展」，於日、韓、港等地展出。 ・參加第十八屆南美展。
1971	・獲聯勤文藝銀駝獎。參加第十九屆南美展。
1972	・獲中山學術文化基金會補助出版《吳超群畫集》第三輯。 ・獲聯勤文藝銀駝獎。 ・應國立歷史博物館邀請參加「第二屆當代名家畫展」。 ・應邀參加「第九屆中日文化交流展」。 ・應邀參加「中日親善書畫展」書法獲「會頭獎」、「特選」及「秀作獎」，國畫獲「津島市長獎」。 ・參加第二十屆南美展。
1973	・於臺北國軍文藝活動中心舉辦個展展出一百五十餘幅作品。
1974	・應國立歷史博物館之邀參加「夏威夷中心畫廊展」。 ・應「中華民國畫學會」之邀參加「無外交關係國家巡迴展」。 ・於臺北市、臺南市、高雄市三地舉辦個人國畫展。
1975	・獲中山學術文化基金會補助出版《吳超群畫集》第四輯。 ・參加第二十三屆南美展。 ・與黃光男、蔡茂松、張伸熙、羅振賢等人組「乙卯畫會」，此畫會於一九七七年改為「億載畫會」。
1976	・獲聯勤文藝國畫類銀駝獎。 ・參加第二十四屆南美展。
1977	・參加第二十五屆南美展。 ・應國父紀念館之邀參加「中華當代畫家近作」。 ・參加「億載畫會國畫展」於臺北市國軍文藝活動中心展出。 ・參加「乙卯迎春畫展」於臺南社教館展出。

	・獲國軍文藝金像獎競賽國畫類銅像獎。
	・應國立歷史博物館之邀參加「馬年馬畫特展」。應邀參加「中華當代畫家近作展」。
1978	・應邀參加「中華民國當代書畫巡迴展」。應邀參加「中華文物箱」巡迴各國展出。
	・出版《吳超群畫集》第五輯。
	・於臺南市及臺東市舉行個展。
	・與朱玖瑩等書畫名家發起捐畫義賣籌募自強救國基金。
1979	・於臺北市省立博物館舉辦個展。
	・參加「當代水墨畫家聯展」。
1980	・任臺南美術研究會監事。
	・贈畫〈飛馬〉一幅給臺南市政府「馬上辦中心」以示便民服務工作「馬到成功」之意。
1981	・美術節獲臺南市政府頒給國畫造詣優異獎及市鑰乙枚。
	・應邀於澎湖縣立圖書館舉行個展。
	・參加「億載畫會」第七屆畫展。完成〈天馬集〉長卷，達百餘尺，容納兩百餘匹駿馬，風格獨特，變化萬千，允為難得巨構。
	・應屏東師範專科學校校長陳漢強之聘，於該校任教。
1982	・應邀於高雄市立圖書館畫廊舉行個展。
	・應邀於臺南市「鑫藝廊」舉行個展。
	・應邀於臺中市立圖書館畫廊舉行個展。
	・與臺南安平藝文界名家聯合舉辦「春節藝文展覽」。
	・著作《畫馬蹊徑》由屏東師範學校出版。
1983	・參加臺南市永福館舉行之「國畫名家聯展」。
	・應臺南社教館之邀，在該館開班授課。
1985	・於臺南市「恐龍世界大展」中現場揮毫，畫成恐龍一幅，贈與臺南市長蘇南成，獲蘇市長及現場觀眾一致讚譽。
	・於臺北市「名人畫廊」舉行個展。
1986	・於臺南社教館舉行「吳超群、吳瑞麟父子國畫聯展」。
1987	・「吳超群、吳瑞麟父子國畫聯展」於高雄市立社教館舉行。
	・應臺南社教館之邀舉辦個展，並捐出五幅作品義賣，作為補助榮民返鄉探親旅費。
1988	・與好友楊濤及張潤烺等人回安徽太和老家，此為吳氏自民國三十六年離家四十載首次返回故里。
	・應邀於臺南市立文化中心畫廊舉行個展。
1989	・於臺中市立文化中心舉行「吳超群、吳瑞麟父子國畫聯展」。
	・應邀於雲林縣立文化中心舉行個展。
	・應邀於臺南社教館舉行個展。
	・應邀於高雄市「名人畫廊」舉行個展。
	・應邀於臺南市「現代藝廊」舉行個展。
	・遠赴新疆寫生專程畫馬。

1990	・應臺南縣立文化中心之邀，舉行「馬年畫馬」特展。 ・應國立歷史博物館之邀舉行個展。 ・應國立臺灣藝術教育館之邀，參加「名家畫馬巡迴展」。 ・應臺南市「梵藝術中心」及高雄市「雅的藝術中心」舉行室外寫生畫馬特展。 ・參加「旅臺皖籍同胞書畫展」，年底再赴新疆寫生。
1991	・吳超群國畫展「絲綢之路寫生之旅」於臺南市立文化中心。 ・成功大學六十屆校慶，應邀繪製〈萬馬奔騰〉一幅以示祝賀。 ・九月至內蒙、希拉穆仁大草原寫生，得畫作百幅。
1992	・獲「中華民國畫學會」金爵獎。 ・於臺南市立文化中心舉行七十回顧展。 ・參加府城當代書畫家聯合大展。 ・應臺南社教館之邀舉行個展。
1993	・於臺南市立文化中心再度舉行七十回顧展。 ・應臺南一中邀請於該校畫廊舉行個展。
1994	・應臺南市飛天藝術中心之邀舉辦「吳超群水墨彩瓷展」。 ・應臺南市「格爾畫廊」之邀，舉行國畫個展。 ・前往楠西鄉梅嶺寫生。七月因背痛及肺部不適經臺北榮民總醫院檢查證實為肺癌，治療後於九月返家休養。
1995	・肺癌擴散，久治不癒於五月二十七日逝世於臺南。
2014	・臺南市政府文化局出版「美術家傳記叢書 / 歷史・榮光・名作系列——吳超群〈古堡憶舊〉」一書。

參考書目

・吳超群，《吳超群畫集》，1967.4。

・吳超群，《吳超群畫集——第三輯》，1970.9。

・吳超群，《吳超群畫集——第四輯》，1975.9。

・吳超群，《畫馬蹊徑》，屏東，屏東師範專科學校，1981.10。

・吳超群，《吳超群七十回顧展》，印刷出版社，1992.8。

・吳超群，《吳超群畫集》，印刷出版社，1992.10。

・吳超群，《吳超群先生遺作展紀念專輯》，臺南，臺南市立文化中心，1996.11。

・李醒塵，《西方美學史教程》，臺北，淑馨出版社，1996.10。

・徐永賢，《吳超群評傳1923-1995》，臺南，臺南市立文化中心，1997.1。

▍本書圖版由吳超群家屬吳瑞麟先生授權提供，特此感謝。

國家圖書館出版品預行編目資料

吳超群〈古堡憶舊〉／林明賢 著
--初版--臺南市：臺南市政府，2014〔民103〕
64面：21×29.7公分--（歷史‧榮光‧名作系列）

ISBN 978-986-04-0578-1（平裝）

1.吳超群　2.畫家　3.臺灣傳記

940.9933　　　　　　　　　　　　103003313

臺南藝術叢書　A017

美術家傳記叢書Ⅱ｜歷史‧榮光‧名作系列

吳超群〈古堡憶舊〉 　　　林明賢／著

發 行 人｜賴清德
出 版 者｜臺南市政府
地　　址｜70801 臺南市安平區永華路二段6號
電　　話｜（06）632-4453
傳　　真｜（06）633-3116
編輯顧問｜王秀雄、王耀庭、吳棕房、吳瑞麟、林柏亭、洪秀美、曾鈺涓、張明忠、張梅生、
　　　　　　蒲浩明、蒲浩志、劉俊禎、潘岳雄
編輯委員｜陳輝東、吳炫三、林曼麗、陳國寧、曾旭正、傅朝卿、蕭瓊瑞
審　　訂｜葉澤山
執　　行｜周雅菁、黃名亨、涂淑玲、陳富堯
指導單位｜文化部
策劃辦理｜臺南市政府文化局、財團法人台南市文化基金會

總 編 輯｜何政廣
編輯製作｜藝術家出版社
主　　編｜王庭玫
執行編輯｜謝汝萱、林容年
美術編輯｜柯美麗、曾小芬、王孝嬫、張紓嘉
地　　址｜臺北市重慶南路一段147號6樓
電　　話｜（02）2371-9692～3
傳　　真｜（02）2331-7096
劃撥帳號｜藝術家出版社 50035145

總 經 銷｜時報文化出版企業股份有限公司
　　　　　　｜地址：桃園縣龜山鄉萬壽路二段351號
　　　　　　｜電話：（02）2306-6842

南部區域代理｜臺南市西門路一段223巷10弄26號
　　　　　　　｜電話：（06）261-7268
　　　　　　　｜傳真：（06）263-7698

印　　刷｜欣佑彩色製版印刷股份有限公司
初　　版｜中華民國103年5月
定　　價｜新臺幣250元

GPN　1010300396
ISBN　978-986-04-0578-1
局總號　2014-149

法律顧問　蕭雄淋